Clay

with

Plant

Clay

with

Plant

開心玩**黏土**
Clay with Plant

MARUGO

彩色多肉植物日記 **2**

懶人派經典多肉植物＆盆組小花園

丸 子（MARUGO）◎著

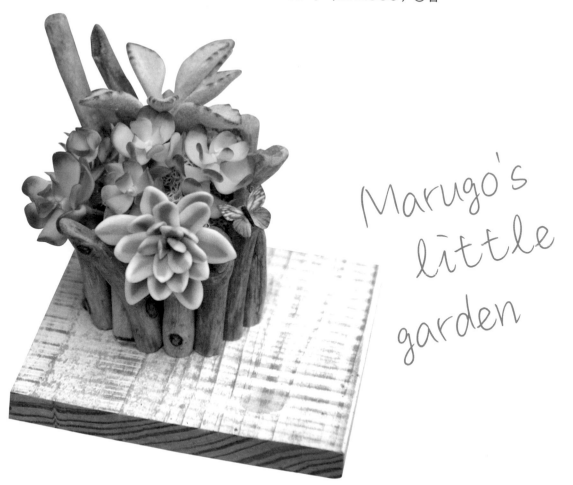

Marugo's little garden

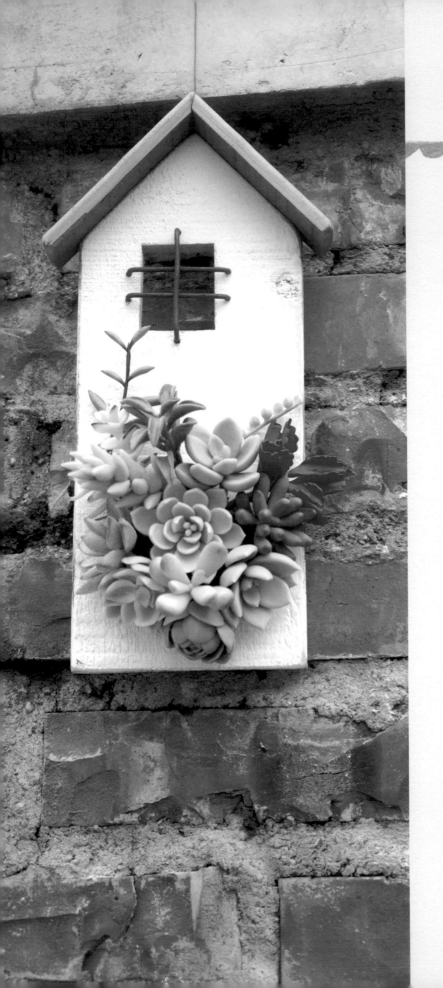

每天捏黏土，都是一場開心的玩耍。

因為第一本黏土多肉書的出版，
讓許多朋友因此認識了自己，
收到的每個鼓勵和真心回饋的訊息，
都讓自己有了繼續努力的動力。

除了維持第一本書的作品風格，
這次更融入了繽紛顏色的轉換遊戲，
帶著與多肉相似的神韻，
再添加上可愛的靈魂，
當不了綠手指，捏上總要玩得開心。

簡單、有趣、好玩！
希望能將手作所能給予的溫暖感，
送給所有喜歡捏黏土的朋友們。

丸子（MARUGO）

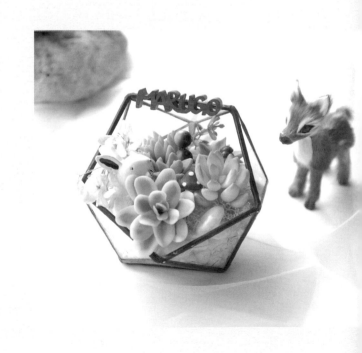

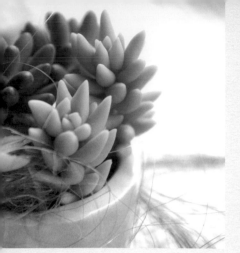

Content

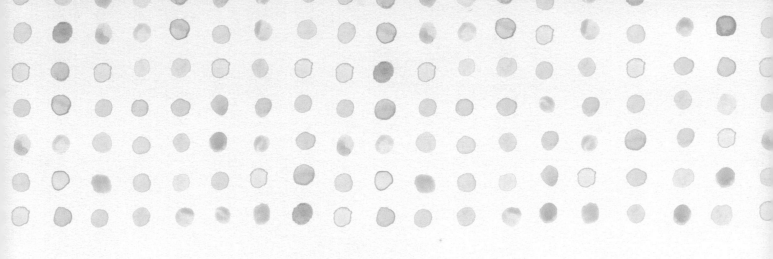

Part 2 How to make

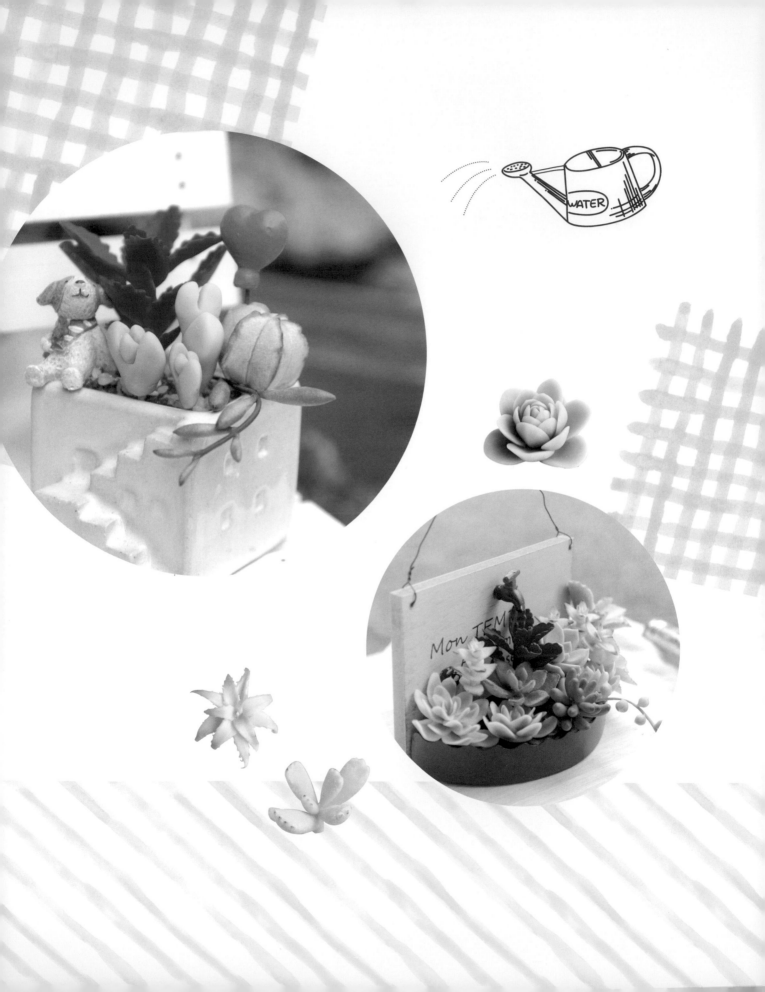

Marugo's little garden

歡迎來到
多肉小花園

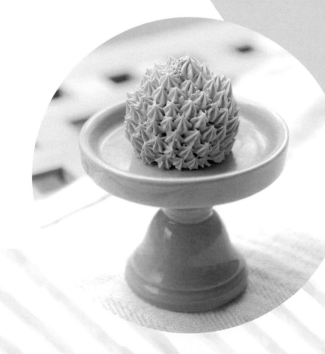

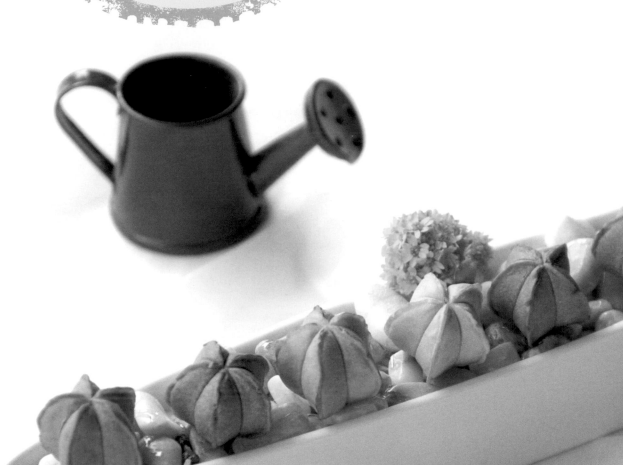

Marugo's little garden

鸞鳳玉

How to make P.38

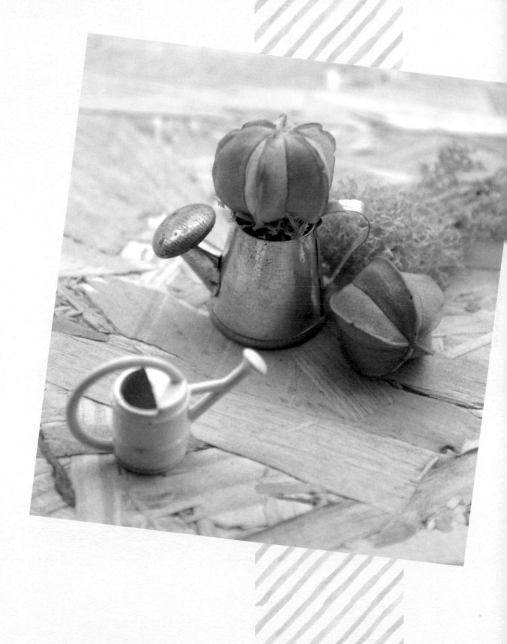

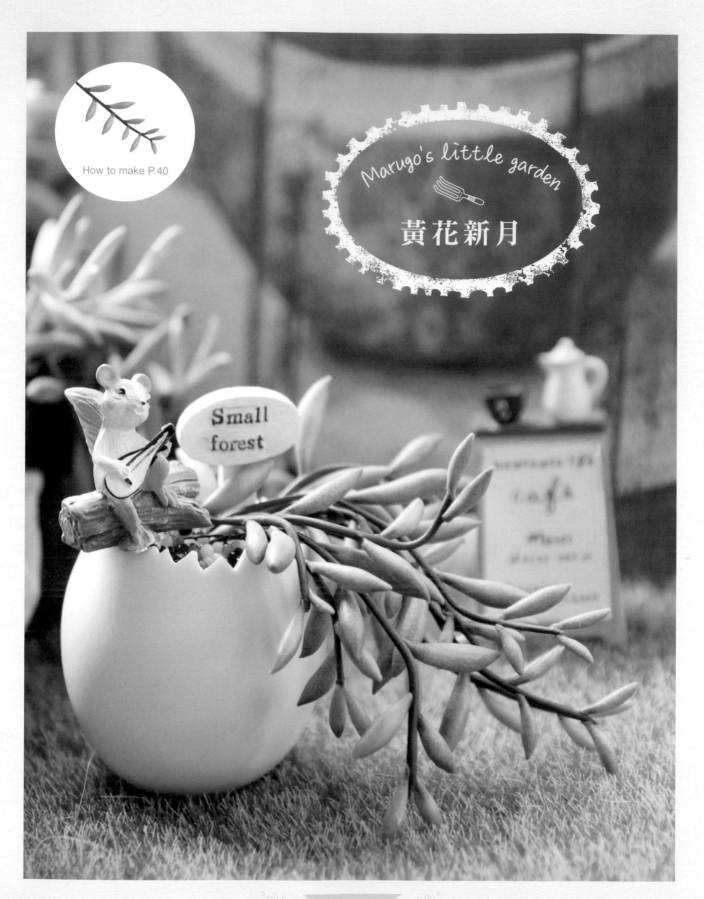

How to make P.40

Marugo's little garden

黄花新月

Small forest

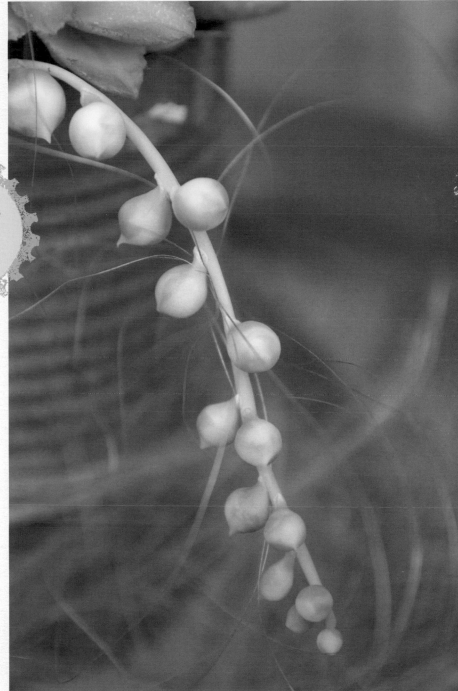

Marugo's little garden

綠之鈴錦

How to make P.42

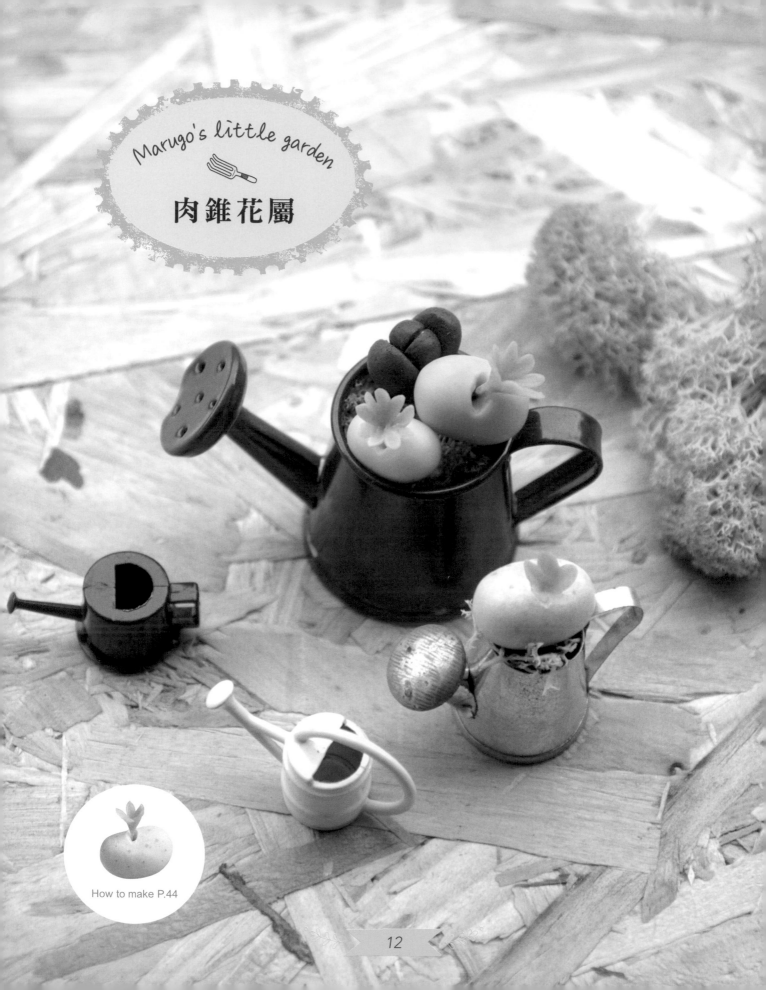

Marugo's little garden

肉錐花屬

How to make P.44

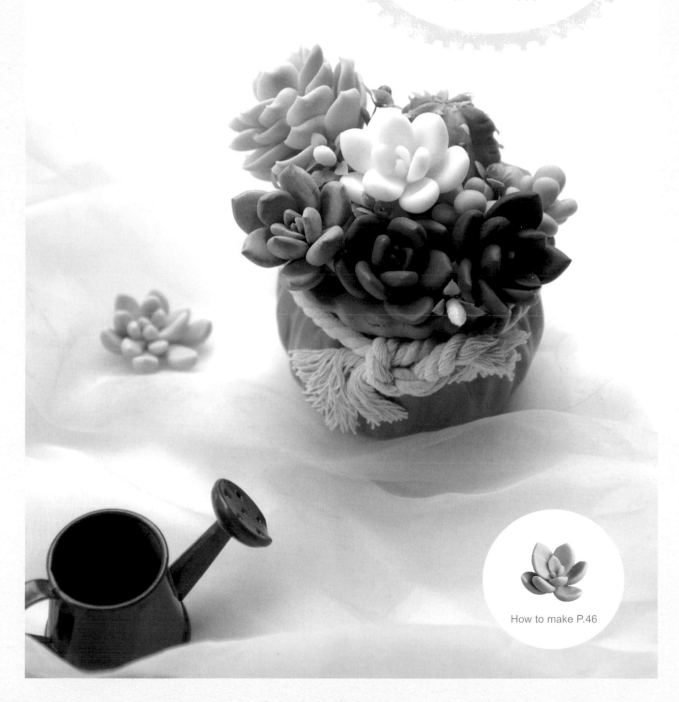

How to make P.46

Marugo's little garden

朝之霜

Marugo's little garden

奶油仙人掌柱

How to make P.48

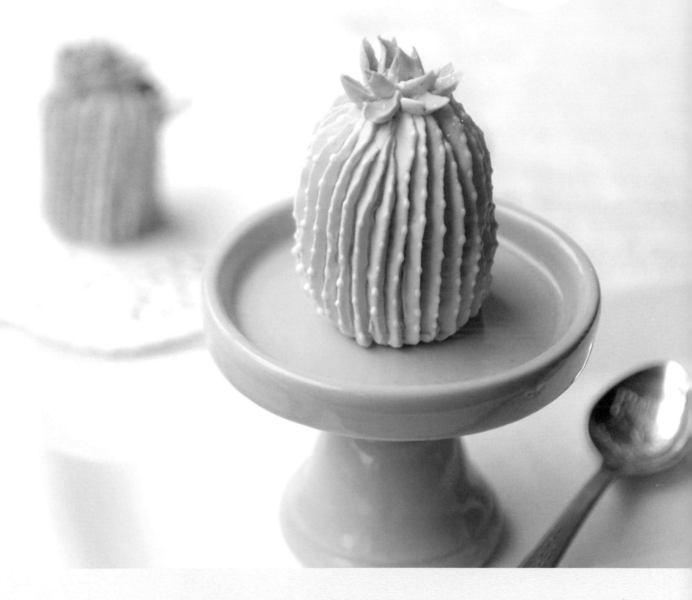

奶油仙人掌球

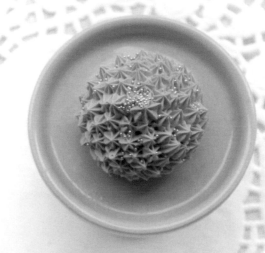

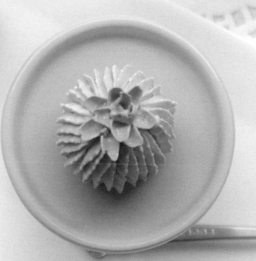

How to make P.50

How to make P.52

Marugo's little garden

萌 生

玉扇
How to make P.56

子貓之爪
How to make P.54

富士
How to make P.68

壽
How to make P.58

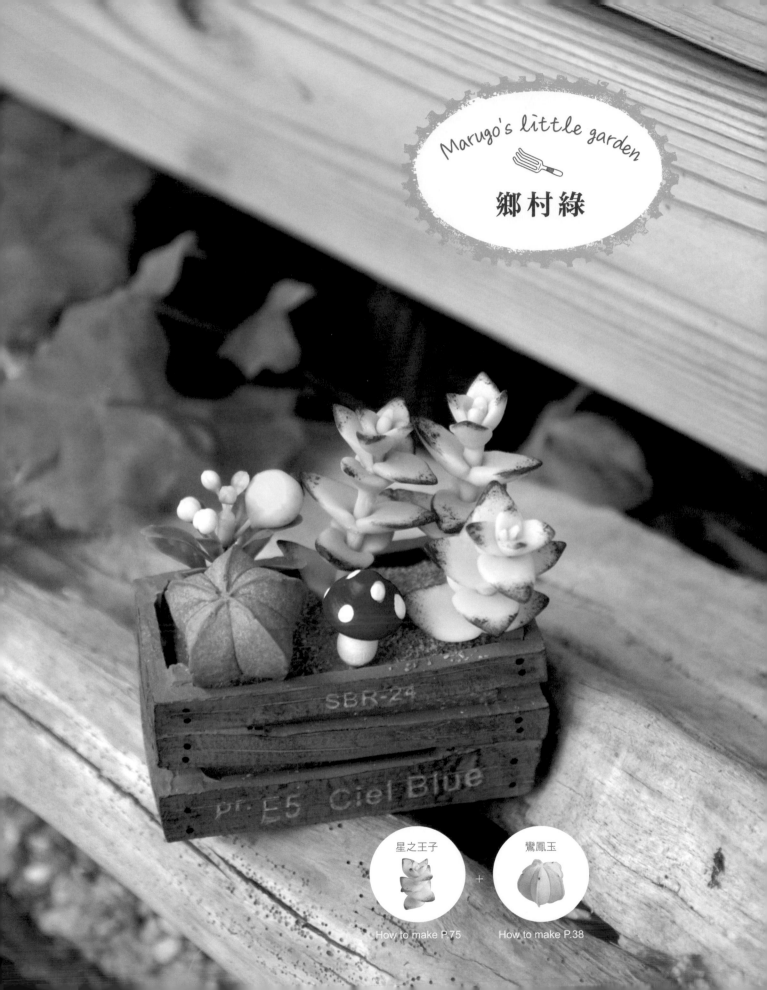

SBR-24

pr. E5 Ciel Blue

星之王子

鸞鳳玉

How to make P.75

How to make P.38

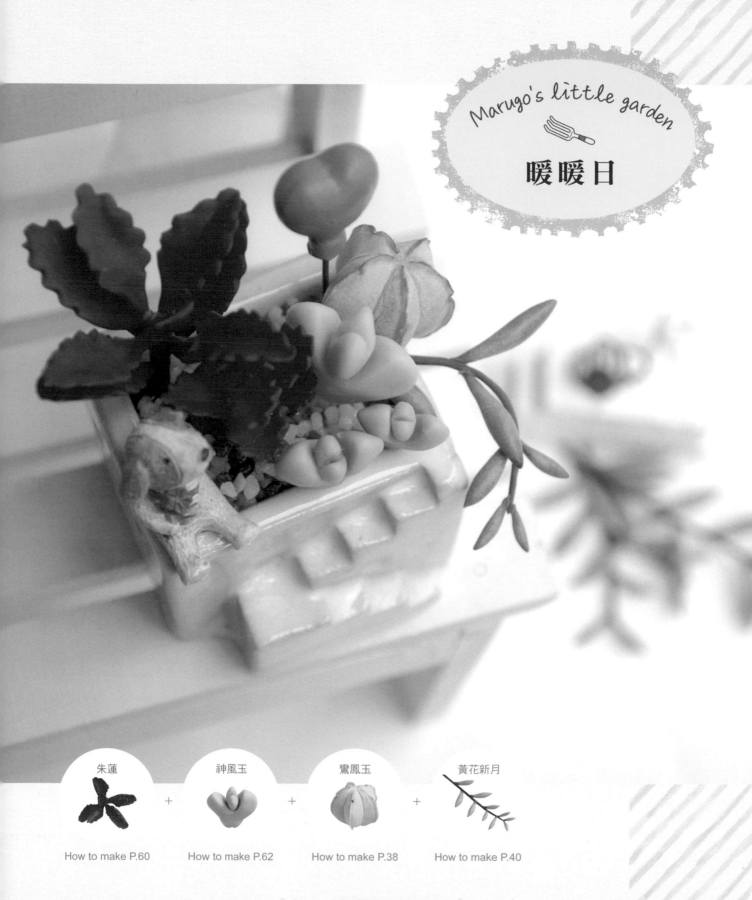

Marugo's little garden

暖暖日

朱蓮
How to make P.60

神風玉
How to make P.62

鸞鳳玉
How to make P.38

黃花新月
How to make P.40

寶珠

黃金月兔耳 +

富士

How to make P.64　　　How to make P.66　　　How to make P.68

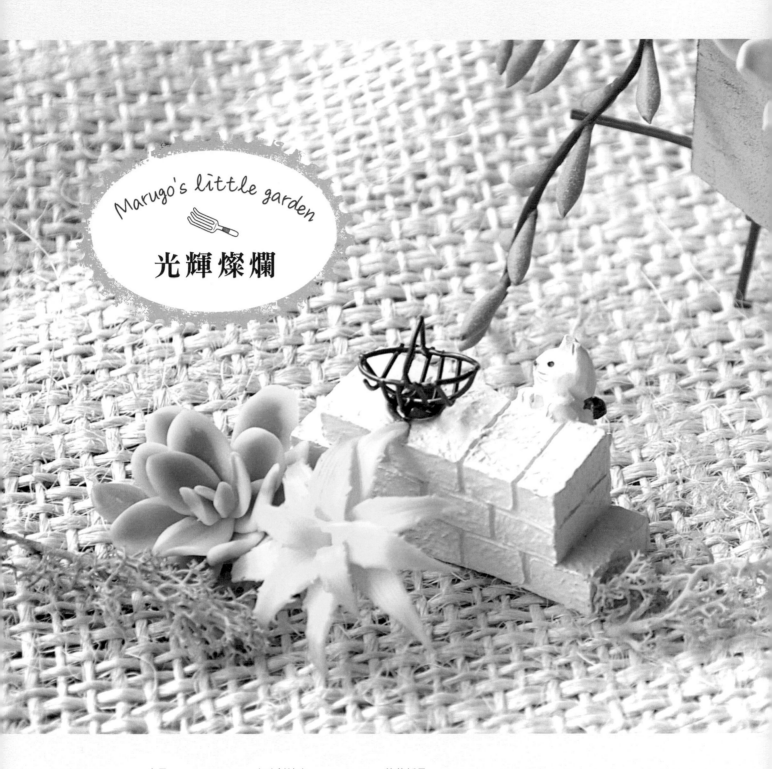

Marugo's little garden

光輝燦爛

金星

+

夕映劍縞山

+

黃花新月

How to make P.68 How to make P.70 How to make P.40

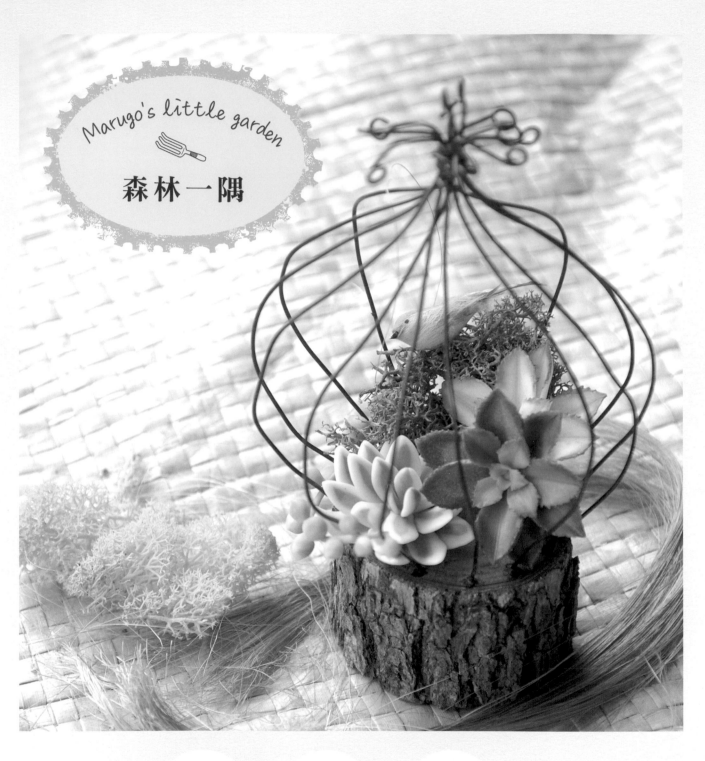

Marugo's little garden

森林一隅

夕映

+
三色夕映

+
富士

+
綠之鈴錦

How to make P.72 How to make P.74 How to make P.68 How to make P.42

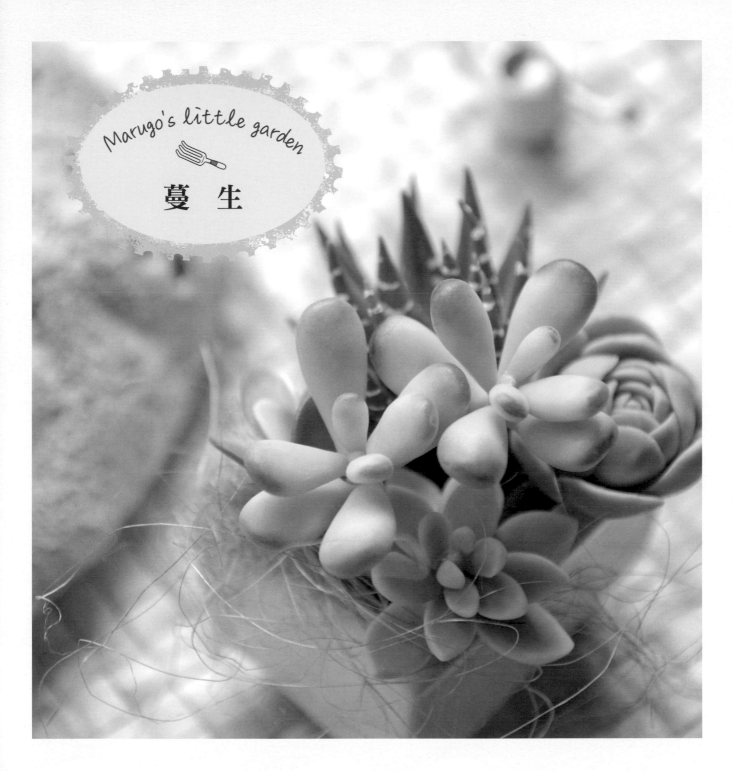

Marugo's little garden

蔓 生

達摩福娘

+

十二之卷

+

白蔓蓮 (缺水型)

+

黃麗

How to make P.78 How to make P.80 How to make P.82 How to make P.84

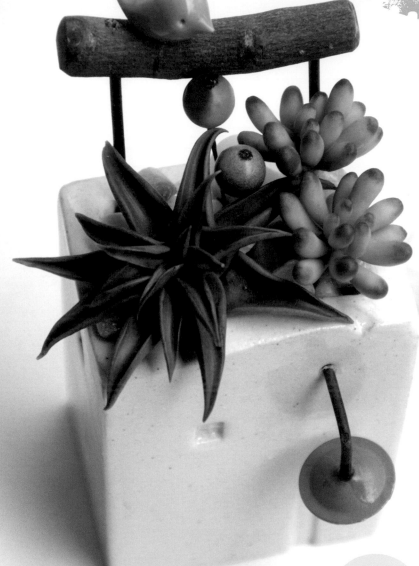

魯迪

乙女心

How to make P.86 + How to make P.88

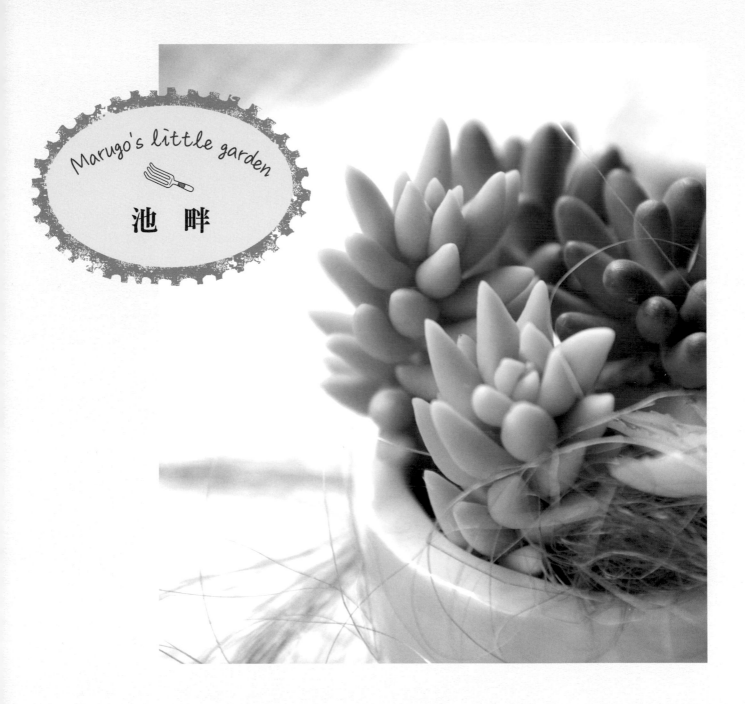

Marugo's little garden

池 畔

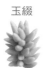
玉綴

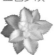
三色夕映

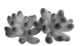
乙女心

How to make P.90 How to make P.74 How to make P.88

Marugo's little garden

熱氣球

小房子壁掛

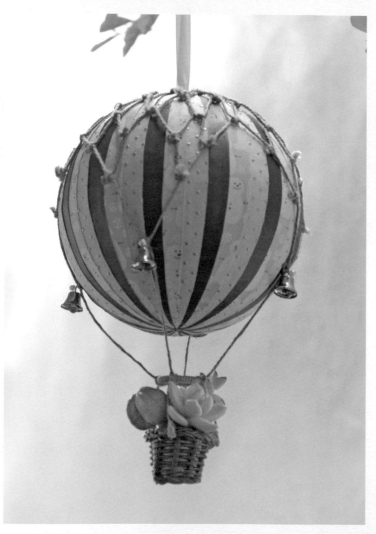

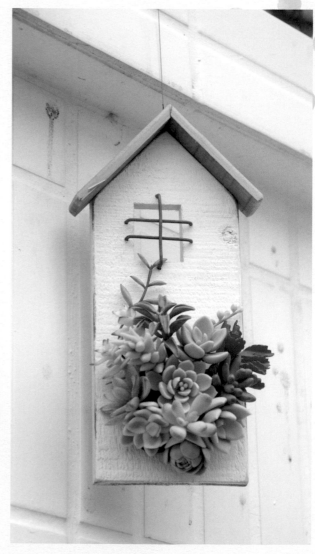

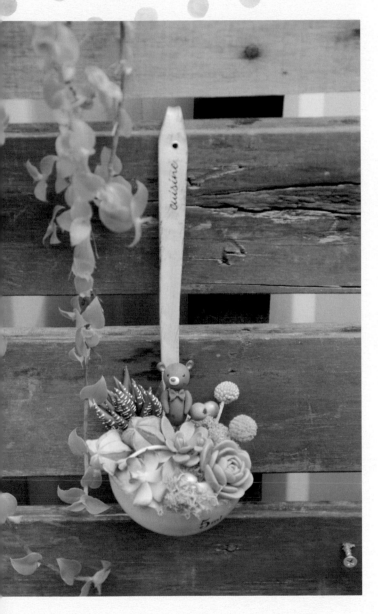

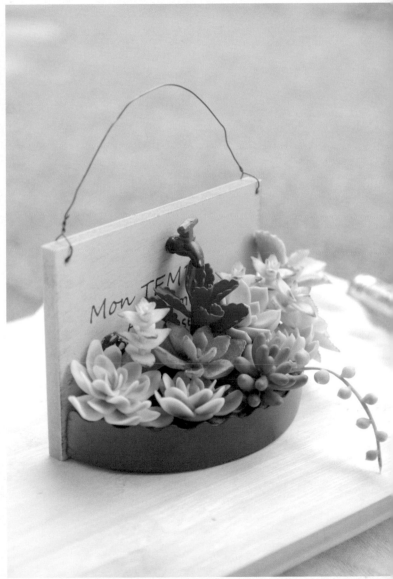

Marugo's little garden

小浴缸

多肉市集

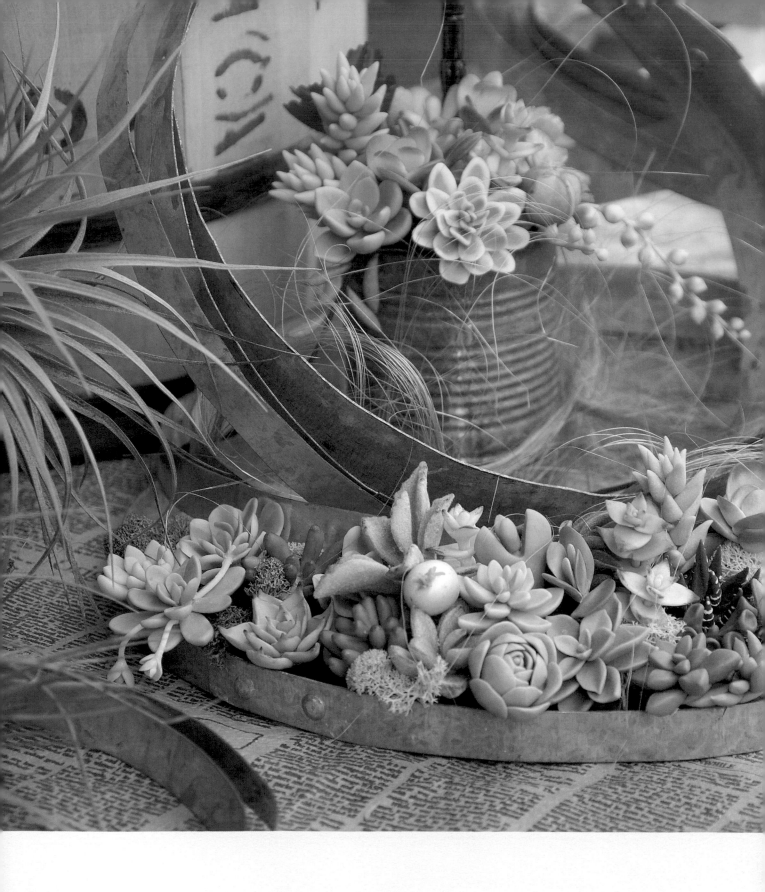

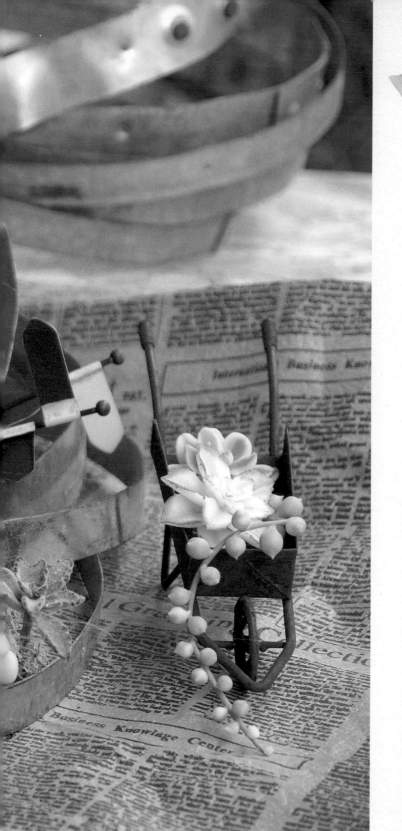

Marugo's little garden

多肉庭園

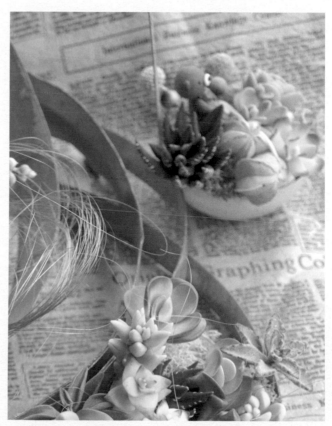

Part 2

Marugo's little garden

HOW TO MAKE

材料&工具

MODENA樹脂黏土
（日製-PADICO柏蒂格）

本書使用的多肉樹脂黏土。質地
較細緻，且乾後堅硬微透明，可
搭配顏料或色土調出多種色澤。

透明土（日製）

乾後透明度極高，亦可在乾燥
後刷上透明亮光漆增加透明
感，適合透明系的多肉使用。

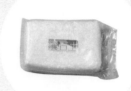

鑽石土（台製）

混合在樹脂黏土內使用。因鑽
石土混有果沙質感，乾燥後會
透出白色顆粒，可以仿造出真
實多肉的粉霧感。

色土（日製·日清）

用於混合樹脂土調色，可使用
黏土計量尺計算分量，使用方
便不沾手。

壓克力顏料

可取代色土，混合樹脂土調
色，亦可上色及加入仿真奶油
中混合，改變奶油原本的色
澤。

油畫顏料（英國牛頓）

用於成品上色，暈開效果非常
好。本書使用橘紅色、櫻桃
紅、綠色、金黃色、咖啡色。
各品種使用色號皆可參見作法
頁。

黏膠&絨毛粉

用於製造作品細部的仿真效
果。

凸凸筆（白色）

用於表現奶油仙人掌的仿真刺
座。

仿真奶油（台製）

用於製作奶油仙人掌。在書局
及美術社皆可購入。建議買白
色再以壓克力顏料混合調色即
可。

快乾接著劑（膠狀）

可從五金行購入。等待乾燥時間短，可輕鬆完成黏土葉片貼合。使用時擠出些許在紙上，再以牙籤或鐵絲沾取少量使用，避免手指沾黏。（亦可使用白膠取代，但白膠水分較多，等待乾燥的時間較長。）

奶油花釘

用於製作奶油花的平台。

奶油花嘴

用於製作奶油花造型的工具，有塑膠及鐵製，皆可使用。

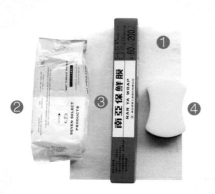

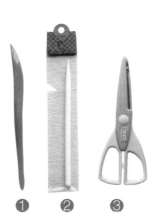

❶ **透明資料夾**
　當黏土需要擀平或壓扁時，可放於資料夾上進行，不需擔心沾黏。

❷ **溼紙巾**
　黏土與空氣接觸容易乾燥不好搓揉，可將葉片所需分量取出置於資料夾上，再以溼紙巾覆蓋保溼。

❸ **保鮮膜**
　黏土不使用時，以保鮮膜包覆並保存。

❹ **海綿**
　晾乾黏土時使用。

❶ **黏土切刀**
　塑形工具，可劃出葉痕或劃開黏土。

❷ **白棒**
　將黏土擀薄或作造型。

❸ **鋸齒剪刀**
　製作朱蓮使用。

基本材料＆工具

鐵絲

作為黏土多肉的莖，以便黏貼多肉葉片後可以折彎倒掛晾乾，比直接以牙籤作莖更容易呈現植物曲線。因黏土會包覆鐵絲，所以鐵絲的底色不拘，綠色及咖啡色皆可。本書使用粗細的編號為#22、#24、#30。

材料分量＆基本調色

黏土計量尺（日製-PADICO柏蒂格）※亦稱黏土調色表具或黏土計量器

推薦初學者非常好用的黏土計量工具，下圖由小到大（A至I）的尺寸，是本書計算黏土葉片大小及色土分量的基準，你可以對照作法頁中的葉片及調色參考比例，作出與書中大小＆顏色相同的作品。若沒有黏土計量尺，也可以對照下圖的圓球直徑製作，畢竟真實多肉的葉片有大有小，色澤也因季節光照不同而有所差異，不必太執著於葉片的大小及調色喔！

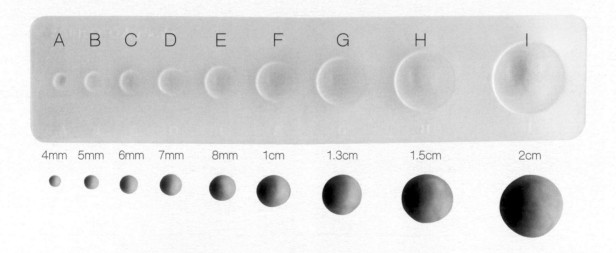

調色範例說明

以朱蓮的調色方法為例（樹脂黏土2I+紅色黏土G）
即取2球黏土計量尺I分量的樹脂黏土，與1球G分量的紅色黏土混合。

葉片的黏貼＆排列

十字對生

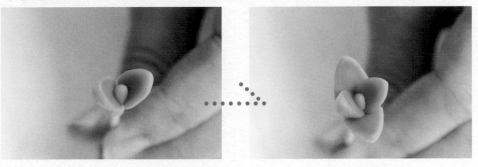

上層與下層皆分別兩兩相對對貼，正看形成一個十字，例如：P.54子貓之爪。

輪生

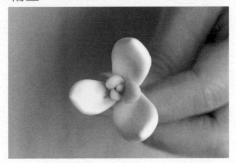

每層有三片以上的葉片，排列成輪狀，例如：P.46朝之霜。

互生

每節只有一片葉片，依次交互排列，例如：P.40黃花新月。

直貼法

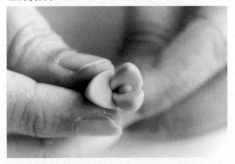

以黏土包覆牙籤或鐵絲作成莖，直接使用快乾接著劑將葉片黏貼於莖上。通常適用於有莖或是陡長明顯的多肉。牙籤取得方便且直挺，但無法彎曲，所以要呈現彎曲感覺的，需使用鐵絲取代，例如：P.75星之王子。

堆疊法

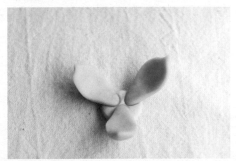

適用於蓮座型或葉片又大又厚的多肉。使用堆疊法需先用一球黏土壓扁當底，才能將葉片疊上。通常不需再使用快乾接著劑，除非葉土黏土已乾燥無黏性。例如：P.68金星。

How to make

鸞鳳玉

Astrophytum myriostigma

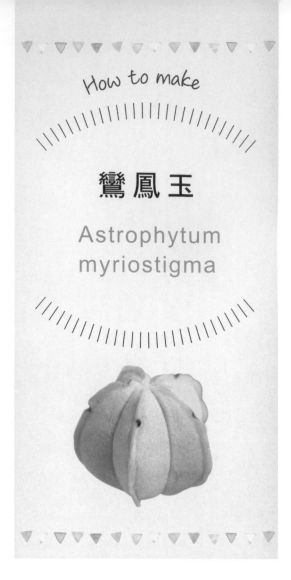

調色參考

樹脂黏土I + 鑽石土H + 綠色黏土F

Start

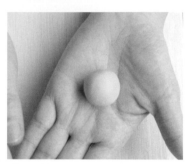

1 搓圓。

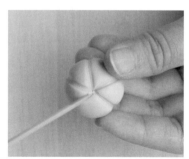

2 以黏土切刀的刀背深深地畫五等分。

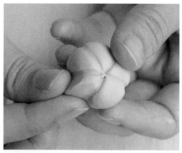

3 以手捏出背脊。

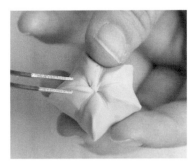

4 頂端捏不到處，可以使用鑷子輔助。

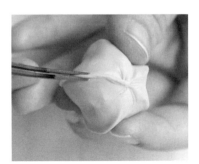

5 以鑷子加強棱線。

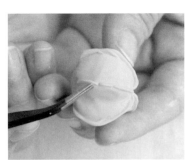

6 以鑷子尖端在棱線上壓出幾個小凹槽。

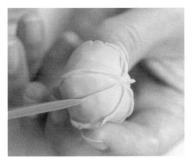

7 以黏土切刀加強背脊＆背脊間的壓線。

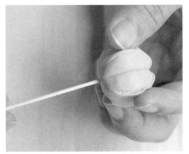

8 將牙籤沾膠後插入。

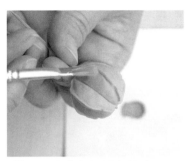

9 以金黃色顏料畫棱線（範例使用牛頓油畫109號）。

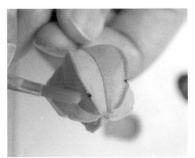

10 以牙籤沾少許顏料塗在小凹槽（範例使用牛頓油畫076號）。

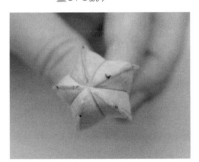

11 完成！

POINT

也可以隨意混合任兩色，作出大理石紋唷！

How to make

黃花新月

Othonna
Capensis

調色參考

綠色葉片：
樹脂黏土G + 鑽石土F + 綠色黏土D

紫色莖：
樹脂黏土E
+紫紅色壓克力或油畫顏料（英國牛頓380號）

Start

1 隨意取大小不一的10球樹脂黏土，作為綠色葉片土。

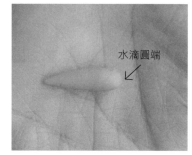

水滴圓端

2 將葉片搓成長水滴形。

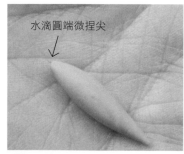

水滴圓端微捏尖

3 將水滴的圓端微捏尖。

4 取#30鐵絲剪下約10cm，以紫色的F土量搓成長條，包覆起來作成莖。

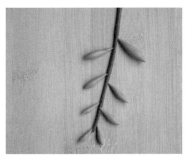

5 使水滴圓端朝外，將葉片由小到大排列在莖上，一左一右，間隔不要太平均。

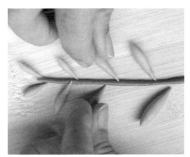

6 待莖表面微乾後，斜剪葉片尖端，沾膠貼上。

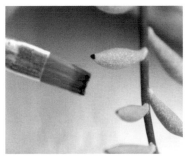

7 以筆沾紫色油畫顏料，將葉片尾端點上顏色（範例使用牛頓380號）。

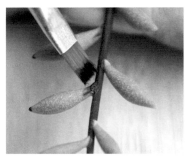

8 將葉片與莖的連接處也畫上顏料，以免葉片交界太突兀。

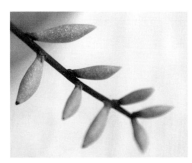

9 完成！

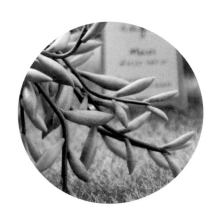

How to make

綠之鈴錦

Senecio rowleyanus Jacobson

調色參考

黃色：樹脂黏土I + 黃色黏土0.5A

綠色：樹脂黏土I + 綠色黏土C

Start

1 隨意取出黃色及綠色土，有大有小各約12球。

2 將一球黃土與一球綠土混合搓圓，呈現大理石紋即可，不必混勻。

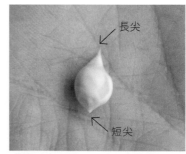

長尖

短尖

3 以食指及大姆指將圓球前後拉出一個短尖及一個長尖。

4 取#30鐵絲剪下約10cm，以F土量搓成長條，包覆鐵絲作成莖。

5 待莖表面微乾，將葉片長尖端斜剪沾膠，一左一右間隔不要太平均地貼上。

6 完成！

具有自然流線感的綠之鈴錦讓組盆更有fu！

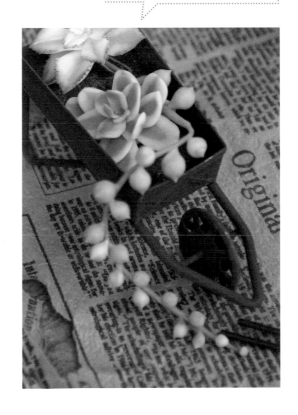

How to make

肉錐花屬

Conophytum 'Ayatuzumi'

調色參考

綠色多肉：樹脂黏土2l + 綠色黏土A

粉紅花朵：樹脂黏土l + 紅色黏土0.5A

Start

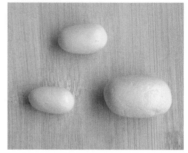

1 將綠色多肉土分大中小三球，各搓成短長條。

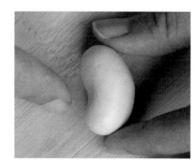

2 以手指壓凹（豆子形）。

3 以白棒劃出貓眼凹洞。

4 將牙籤沾膠插入待乾。

7 將粉紅花朵土分成B、C、D土量,各搓成水滴形。

10 將鐵絲沾膠,插入花朵中。

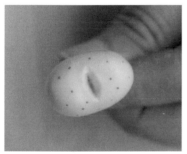

5 以牙籤沾綠色壓克力顏料畫上點點。

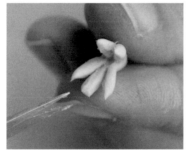

8 將圓胖端剪4至6刀,作出花瓣。

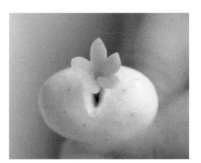

11 待花朵乾燥後,將鐵絲沾膠插入多肉內。

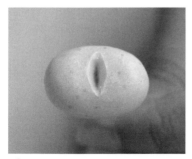

6 拍上少許白色油畫顏料,呈現霧狀。

9 以白棒將花瓣滾平。

12 完成!

How to make

朝之霜

Echeveria sp. SIMONOASA

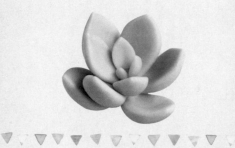

調色參考

樹脂黏土3l + 鑽石土C+ 藍色黏土B

葉片大小＆分量參考

層次	黏土量／葉片數
第一層	A×1片．C×1片．D×1片
第二層	F×1片．（F＋D）×1片．G×1片
第三層	G×2片．（G＋E）×1片
第四層	（G＋E）×3片

Start

1 搓胖水滴。

2 將水滴形的圓端捏尖（第一層葉片可省略此步驟）後，以手壓扁。

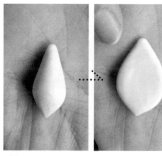

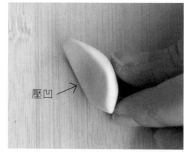

壓凹

4 葉片中間再以指腹輕輕壓凹，使葉片微彎（第一層可以以白棒圓端壓凹）。

5 取#22號鐵絲剪下10cm，以F土量包覆作成莖，長度約4至5cm。

6 將葉片下方剪平，以便沾膠。

7 將第一層葉片貼在莖上。

8 將第二層葉片貼在第一層葉片與葉片間，其他層次貼法亦同。

9 逐一貼上所有葉片。

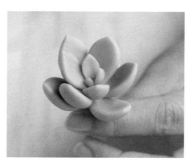

10 完成！

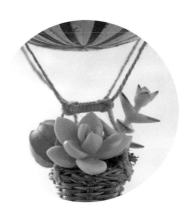

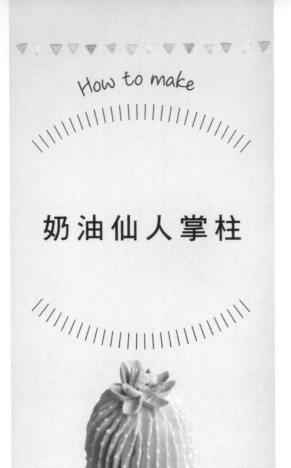

How to make

奶油仙人掌柱

Start

調色參考

打底柱：樹脂黏土3l ＋ 綠色黏土B

1 在花釘上方塗上乳液後，
鋪上烘焙紙。

2 將黏土搓成長柱狀，放在
烘焙紙上。

3 使用352號V形花嘴，由下
往上擠出已混好顏色的奶
油，直線曲線皆可。

4 依此作法將整個長柱擠滿奶油。

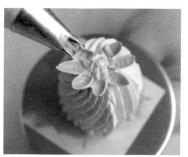

5 以79號U形花嘴，從仙人掌上方拉出已混好顏色的紫色奶油花瓣。

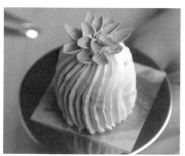

6 再拉出第二層，疊在第一層葉片與葉片中間。

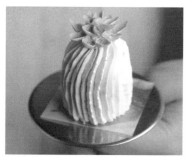

7 以白色凸凸筆點上仙人掌的刺座。

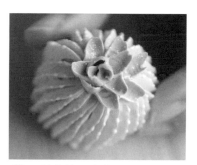

8 隨意地灑上亮片裝飾。

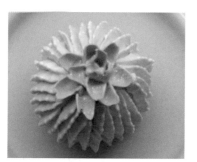

9 待奶油乾燥之後，從花釘上取下＆撕下烘焙紙即完成。

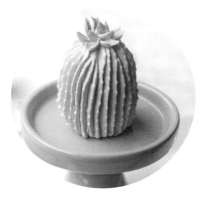

How to make

奶油仙人掌球

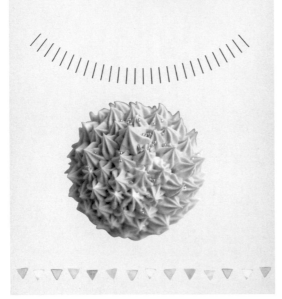

打底球：樹脂黏土3l + 綠色黏土B

Start

1 在花釘上方塗上乳液後，鋪上烘焙紙。

2 將黏土搓圓，放在烘焙紙上。

3 以18號星形花嘴，先從最底層擠出綠色奶油。

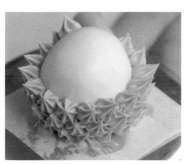

4 再往上一層擠出綠色奶油，盡量落在奶油與奶油間，避免空隙。

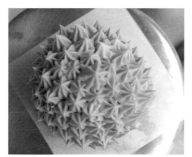

5 依此法將整個圓球擠滿奶油。

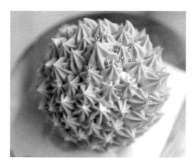

6 隨意地灑上指甲彩繪裝飾珠。

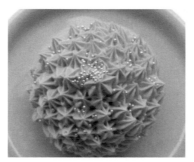

7 待奶油乾燥之後，從花釘上取下＆撕下烘焙紙即完成。

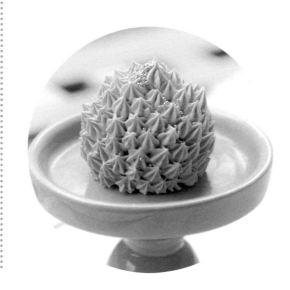

How to make

唐印

Kalanchoe Thyrsiflora

調色參考
樹脂黏土2l + 綠色黏土B

葉片大小&分量參考
黏土量／葉片數
D×2
E×2
F×2
G×1

Start

1 搓長水滴。

2 放在烘焙紙上壓平（任何平面盒子或直尺皆可當壓平工具）。

3 以指腹修飾葉緣弧度。

4 取#22鐵絲剪下10cm，以F土量包覆作成莖，長度約4至5cm。

5 待葉片乾燥後，沾膠以十字對生的作法貼在莖上。

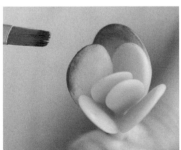

6 筆沾紅色油畫顏料，將葉片尾端暈開上色（範例使用牛頓095號）。

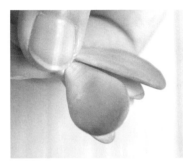

7 接著以筆沾白色油畫顏料，將葉片全部刷上顏色，此步驟可讓紅色暈開顯得比較柔和。

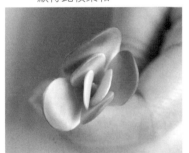

8 完成！

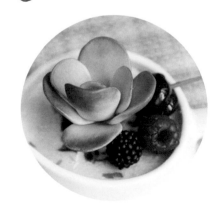

How to make

子貓子爪

Cotyledon ladismithiensis 'KONEKONOTUME'

葉片大小 & 分量參考	
層次	黏土量／葉片數
第一層（內層）	E×1片‧F×1片
第二層	G×2片
第三層	H×2片
第四層（外層側芽）	F×1片

Start

紅色處為葉緣

1 搓出長水滴形。

2 將水滴葉緣微微捏扁。

3 胖胖端長爪子的部位要捏更扁一些。

4 以白棒壓凹作出爪子,約3至4個。

5 將葉片中間壓凹,當作掌心。

6 取#26鐵絲剪下6cm,沾膠插入葉片中。

7 將葉片塗上黏膠(蝶古巴特膠)。

8 放入絨粉袋中搖一搖。

9 靜置一小時左右,等表面膠乾燥後,以筆刷除多餘的毛粉。

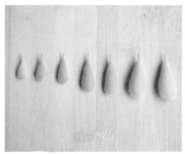

10 將所有葉片鐵絲剪短,至0.5cm。

11 取#22號鐵絲剪10cm,以F土量包覆作為莖,長度約4至5cm。

12 等莖表面微乾後,依每層兩片的十字對生方式,將鐵絲沾膠插於莖。

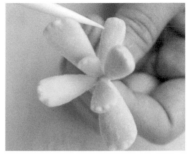

13 將第四層小側芽插於葉片間的縫隙中,製造層次感。

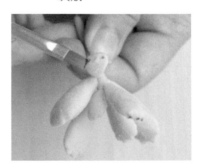

14 以紅色顏料將爪子畫上指甲油(範例使用牛頓油畫095號)。

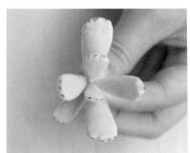

15 完成!

How to make

玉 扇

Haworthia
truncata

葉片大小＆分量參考
黏土量／葉片數
I × 2片
H × 2片
G × 1片

調色參考
透明土（直接使用）

Start

1 將土用力揉勻後，作成厚度0.5至1cm的梯形。

2 將葉片上方捏成俐落的平面。

Clay with Plant

3 以白棒隨意地壓出凹槽。

4 再以黏土切刀作出部分切痕（因透明土會回彈，需用力些）。

5 彎曲葉片。

6 取#26鐵絲剪下6cm，沾白膠插入葉片。

7 靜置一週左右，葉片乾燥後呈透明狀。

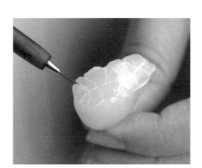

8 以細筆（圭筆）沾白色壓克力顏料，將葉片平面處畫上線條。

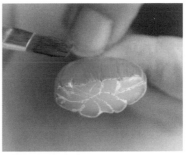

9 將除了最上方平面處之外的地方塗滿綠色壓克力顏料。

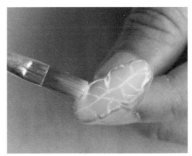

10 乾燥後，全部塗上亮光漆增加光澤。

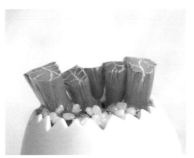

11 完成！

How to make

壽

Haworthia
retusa

調色參考
透明土（直接使用）

葉片大小＆分量參考
黏土量／葉片數
E×1片
F×3片
G×8片

Start

1 搓長水滴。

2 放在資料夾上，捏成三角狀。

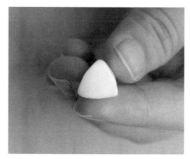

3 將葉片上方壓平成俐落的平面。

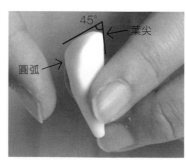

45°　←葉尖

圓弧 →

4 以指腹將上方修整成圓弧狀，使葉尖與圓弧約呈45度。

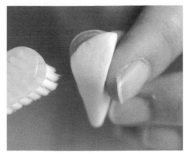

5 以牙刷將葉片上方壓出磨砂般質感。

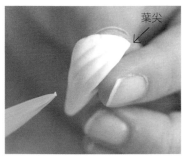

葉尖

6 以黏土切刀將葉片上方壓出3至4條凹線，每條都朝葉尖方向。

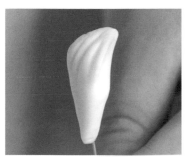

7 取#26鐵絲剪下6cm，沾白膠插入葉片。

8 靜置一週左右，葉片乾燥後呈透明狀。

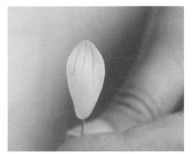

9 以細筆（圭筆）沾綠色壓克力顏料，將葉片凹槽畫上線條。

10 再將葉片上方之外的其他地方塗滿綠色壓克力顏料。

11 取＃22號鐵絲剪下10cm，以F土量包覆作成莖，長度約4至5cm。

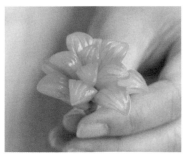

12 待莖表面乾燥後，將葉片鐵絲剪至0.5cm，沾膠由小到大圍繞插於莖上。

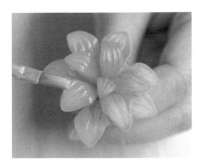

13 乾燥後，全部塗上亮光漆增加光澤。

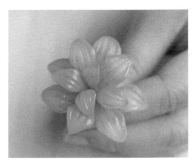

14 完成！

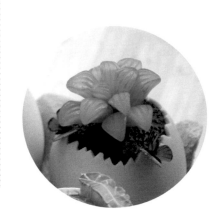

How to make

朱蓮

Kalanchoe
se×angularis

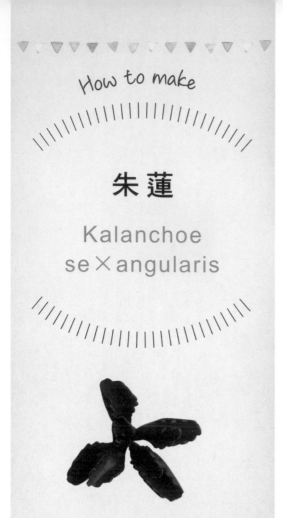

調色參考
樹脂黏土2I + 紅色黏土G

葉片大小＆分量參考
黏土量／葉片數
Ｆ×4片
Ｇ×4片

Start

1 搓製長水滴。

葉柄

2 手指側轉，搓細葉柄。

3 將水滴胖胖端1／3處捏尖
（尖點不要太尖）。

4 以白棒圓端滾平葉片（葉柄不可滾平）。

5 以鋸齒剪刀將葉片剪出波浪狀。

6 將葉片放在白棒上，壓薄葉緣＆壓凹（葉柄不可壓）。

7 取#26鐵絲剪下約1cm，沾膠插入葉片。

8 取#22號鐵絲剪下10cm，以F土量包覆作為莖，長度約4至5cm。

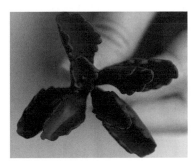

9 等莖表面微乾後，將葉片依互生方式，鐵絲沾膠插於莖上。

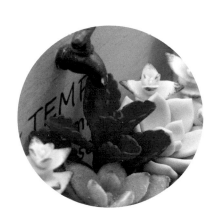

How to make

神風玉

Cheiridopsis pillansis

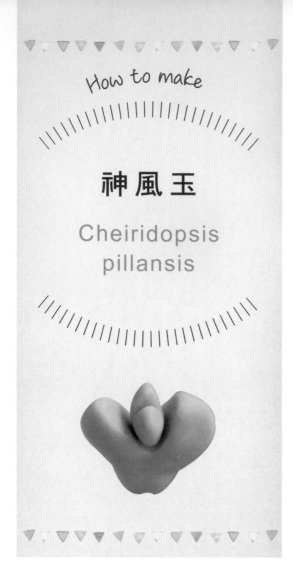

葉片大小＆分量參考	
層次	黏土量／葉片數
小葉片	Ｆ×1片
大葉片	Ｉ×1片

調色參考
樹脂黏土2l＋綠色黏土D

Start

1 將大葉片搓成長水滴形。

2 將水滴葉緣微微地捏扁。

3 水滴圓胖端朝上,放置於桌上。

6 扳開。

9 將小葉片沾膠插入大葉片內。

葉片高度

4 以剪刀從中間剪一刀(只剪全葉片高度的一半)。

7 牙籤沾膠插入,使尖端稍微凸出。

10 完成!

5 以白棒從剪開處往下壓。

8 取出小葉片,重覆步驟1至6。

How to make

寶珠

Sedum dendroideum

調色參考

樹脂黏土2I ＋ 綠色黏土B ＋ 黃色黏土C

葉片大小＆分量參考

黏土量／葉片數

A×1片

B×1片

C×2片

D×2片

E×5片

（E＋C）×1片

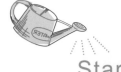

Start

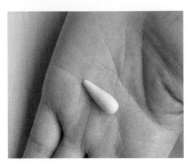

1 搓長水滴。

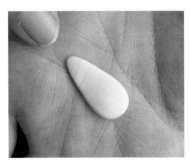

2 以手直接壓扁。

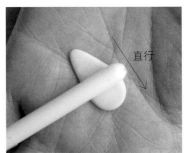

直行

3 取白棒以直行的方向滾平。

4 將葉片放食指上，與手指呈十字形，葉片尖端朝下。

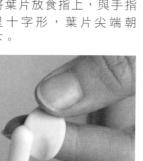

5 將白棒順著食指弧度滾凹葉片圓端。

6 步驟5完成圖。

7 將葉片尖端剪平，便於沾膠。

8 以D土量包覆牙籤作為莖，長度約2cm。

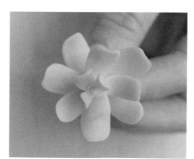

9 葉片由小到大沾膠隨意並且有間距地貼於莖上。

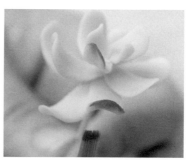

10 以紅色顏料暈開葉片末梢（範例使用牛頓095號）。

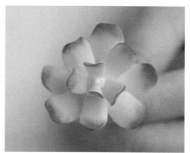

11 完成！

POINT

葉片作好後建議晾乾20分鐘左右再貼，比較不會滑落唷！

How to make

黃金月兔耳

Kalanchoe tomentosa cv. 'Golden'

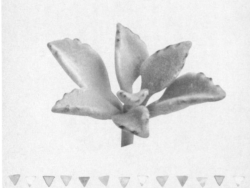

調色參考
樹脂黏土3l + 綠色黏土F

葉片大小＆分量參考
黏土量／葉片數
F×1片
G×4片
H×2片

Start

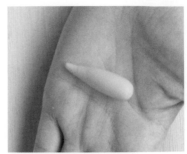

1 搓長水滴。

2 手指側轉，搓細葉柄。

3 將水滴胖胖端1／3處捏尖（尖點不要太尖）。

4 以白棒圓端滾平葉片（葉柄不可滾平）。

5 大姆指及中指扶著葉片，以食指壓凹葉片。

9 將葉片塗上黏膠（蝶古巴特膠）。

13 以金黃色顏料混合咖啡色顏料畫出葉緣（範例使用牛頓油畫109號混少許076號）。

6 將葉片微微彎曲。

10 放入絨粉袋中搖一搖。

14 再以咖啡色顏料加強凸點（範例使用牛頓油畫076號）。

7 以白棒將葉片葉緣壓出凹槽。

11 取#22鐵絲剪下10cm，以F土量包覆作為莖，長度約4至5cm。

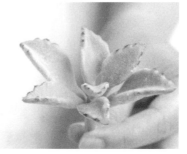

15 靜置一小時左右，等表面膠乾燥後，以筆刷除多餘的毛粉即完成！

8 取#26鐵絲剪下6cm，沾膠插入葉片中。

12 等莖表面微乾後，將葉片鐵絲剪至0.5cm，依互生方式，將鐵絲沾膠插於莖上。

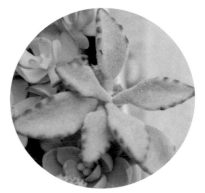

金星

Orostachys iwarenge f. variegate 'Kinsei'

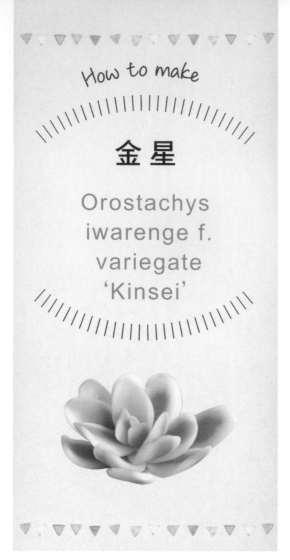

調色參考

黃色：樹脂黏土I + 黃色黏土B

綠色：樹脂黏土I + 藍色黏土A + 綠色土B

POINT

也可以將黃色土改成白色，作成多肉【富士】唷！

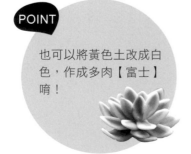

Start

1 將黃色土分成兩球（大約即可）。

2 將兩球黃色土各搓成15cm的長條，綠色土也搓成15cm的長條，再將三條依黃‧綠‧黃併排。

3 拿出尺及剪刀，以1cm為單位，剪下6個（大約即可）。

4 再以0.8cm為單位，剪下6個（大約即可）。

5 最後以0.5cm為單位，剪下4個（大約即可），其餘未剪的土請保留作墊底土。

6 從步驟5取出1個，對半剪開。

7 從步驟6完成品取出1個，對半剪開。至此，步驟3至7共剪出18個。

8 將剪好的葉片捏成貓眼形。

9 以手壓平。重複步驟8至9共兩次，使葉片暈開更融合。

直行

10 再以白棒順著直行方向擀平一次。

11 將墊底土取出F土量，搓圓壓扁，並點出圓心。

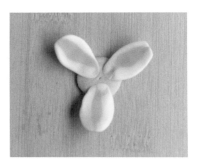

12 先取出三片最大片的葉片，平均地擺放在距離圓心約1mm處（呈三角賓士形）。

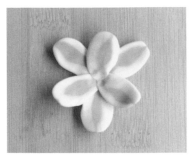

13 再取出三片，疊在底層葉片與葉片中間（與圓心不留距離）。

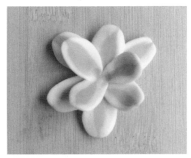

14 將其他層次依序往上疊，每層三片。若葉片太乾堆疊時黏不住，可以先沾膠再疊。

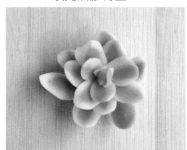

15 最上層小葉片沾膠直插即可。

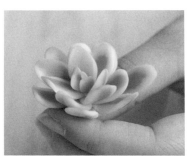

16 完成！

How to make

夕映縞劍山

Dyckia brevifolia 'Yellow Grow'

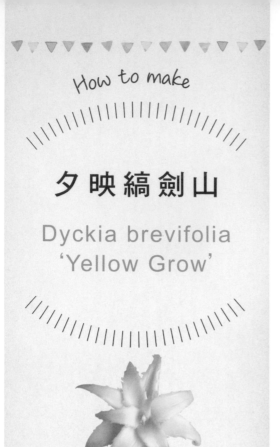

調色參考
樹脂黏土3l + 黃色黏土E

葉片大小＆分量參考	
層次	黏土量／葉片數
第一層（外層）	F×3片
第二層	F×3片
第三層	F×3片
第四層（內層）	E×1片・C×1片・A×1片

Start

1 搓製超長水滴。

2 以白棒將葉片左右擀平。

3 擀平後再以手拉長葉片。

4 將葉片放在葉膜上壓出痕跡。

7 以E土量作為墊底,點出圓心。

10 疊好後,調整部分葉片使其呈自然彎曲。

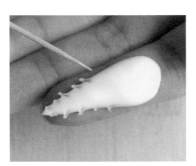

5 在葉片背面,以牙籤拉出葉緣的銳刺。

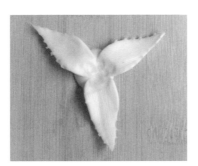

8 將第一層的葉片平均地擺放在距離圓心約1mm處(呈三角賓士形)。

11 以筆沾綠色顏料,將葉片末端刷上顏色(範例使用牛頓油畫599號)。

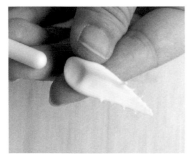

6 以白棒將葉片基部壓成微凹。

9 將第二層疊在第一層葉片與葉片中間,其他層也依序往上疊放(與圓心沒有距離)。

12 完成!

夕映

Aeonium
Lancerottense

葉片大小&分量參考	
層次	黏土量／葉片數
第一層	0.5A×1片・A×2片
第二層	C×1片・D×2片
第三層	E×1片・F×2片
第四層	（F + D）×3片
第五層	（F + D）×3片

調色參考
樹脂黏土3l + 綠色黏土E

Start

1 搓長水滴，並將水滴形的圓端捏尖。

2 以白棒左右擀平。

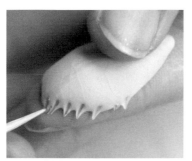

3 放在食指上,將葉片背面
以牙籤拉出許多的小刺。

6 取#22號鐵絲剪下10cm,
以F土量包覆作成莖,長度
約4至5cm。

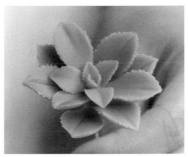

9 以相同作法,逐一貼上所
有葉片。

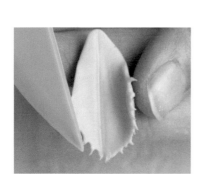

4 以黏土切刀的刀背在中間
壓一道痕跡。

7 將葉片下方剪平,以便
沾膠(第一至二層需剪多一
點)。

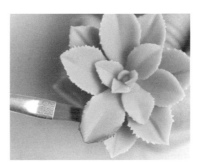

10 以筆沾紅色顏料,將部
分葉緣刷上顏色(範例使
用牛頓油畫095號)。

5 將葉尖再捏尖。

8 將第一層的三片葉片貼在
莖上,再將第二層葉片貼
在第一層葉片與葉片間。

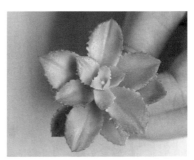

11 完成!

How to make

三色夕映

Aeonium Decorum F. Variegate 'kiwi-onium'

Start

調色參考
樹脂黏土3l＋黃色黏土A

葉片大小＆分量參考	
層次	黏土量／葉片數
第一層	0.5A×1片・A×2片
第二層	C×1片・D×2片
第三層	E×1片・F×2片
第四層	（F＋D）×3片
第五層	（F＋D）×3片

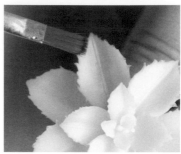

1 同夕映步驟1至9，接著以綠色油畫自葉片中間畫線，並且往葉尖暈開。

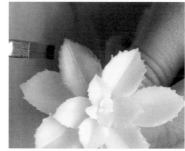

2 以筆沾紅色顏料，將部分葉尖葉緣刷上顏色（範例使用牛頓油畫095號）。

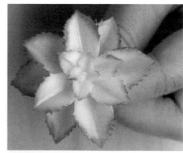

3 完成！

Clay with Plant

How to make

星之王子

Crassula Perforate

調色參考
樹脂黏土2l+綠色黏土A

葉片大小&分量參考	
層次	黏土量／葉片數
小葉片	B×2片
	C×2片
大葉片	F×2片
	（F＋D）×2片

Start

1 搓出短水滴形，製作小葉片。

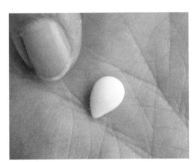

2 以手直接壓扁。

3 以白棒壓凹寬側。

4 將大葉片搓出貓眼形。

5 中間以牙籤滾成小束腹。

6 放在烘焙紙上以尺壓扁（保留一點厚度，不然會像樹葉唷！）。

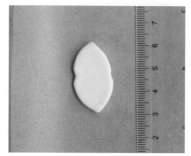

7 步驟6完成。

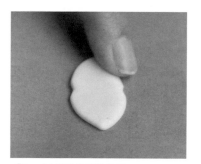

8 以指腹壓薄葉緣。

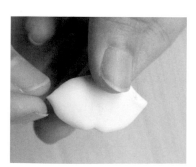

9 整理葉尖。

10 從中間刺一個洞。

11 取E土量包覆牙籤約4至5cm，作成莖。

12 待莖乾燥後，依序將小葉片依直貼法的技巧，沾膠對貼於莖上。

13 取一片大葉片F，由牙籤下方往上方推擠至與小葉片貼合，沒有間距。

14 將葉片的土順著牙籤抹順，不可有空隙。

15 再取一片大葉片F，由牙籤下方往上方推擠，與上一片間距約0.5至1cm。同樣將土順著牙籤抹順，不可以有空隙。

16 最後兩片大葉片作法同步驟14至15。

17 取海棉沾紫色油畫顏料，以輕拍的方式將葉片尾端上色（範例使用英國牛頓380號）。

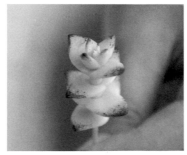

18 完成！

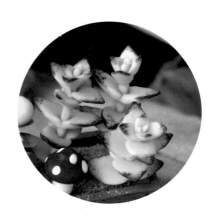

How to make

達摩福娘

Cotyledon orbiculata var

Start

1 搓長水滴。

2 將水滴葉緣微微壓扁。

3 取＃26號鐵絲剪下約 1.5cm，沾膠插入葉片。

調色參考
樹脂黏土3l ＋ 綠色黏土A ＋ 藍色黏土A

葉片大小＆分量參考	
層次	黏土量／葉片數
第一層 （內層）	C×1片・D×1片
第二層	F×2片
第三層 （外層）	G×2片
第四層	G×2片

4 取#22號鐵絲剪下10cm，以F土量包覆作成莖，長度約4至5cm。

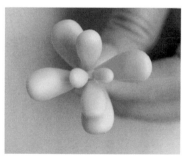

5 等莖表面微乾後，將葉片鐵絲沾膠以十字對生的作法插在莖上。

6 將海棉沾上紫色顏料，以拍打的方式將葉片前端上色（範例使用牛頓油畫380號）。

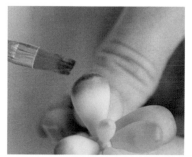

7 接著以咖啡色顏料在葉片尾端刷一條線（範例使用牛頓076號）。

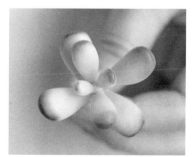

8 完成！

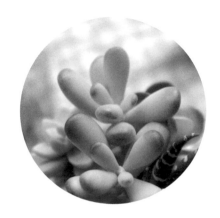

十二之卷

Haworthia Fasciata

調色參考
樹脂黏土3I＋深綠色黏土G ＋黑色黏土或顏料少許

葉片大小＆分量參考	
層次	黏土量／葉片數
第一層（外層）	D×2・（F＋D）×3
第二層	F×3・E×2
第三層	F×2・E×3
第四層	F×1・E×1
第五層	D×3・E×2
第六層（外層）	C×3・B×2

Start

1 搓出長水滴形（水滴要尖才好看）。

2 以白棒壓凹。
POINT 白棒的尖端與黏土的尖端方向一致。

3 壓凹的樣子。

4 將葉片彎曲。

7 以堆疊法將最外層的葉片,大小不平均地壓在黏土底部上。

10 以牙籤沾白色壓克力顏料,以畫「一字」的方式畫在葉片外圍。

5 以步驟1至4相同作法完成所有葉片。

8 陸續將第二至六層疊起,疊的位置為葉片與葉片的中間。

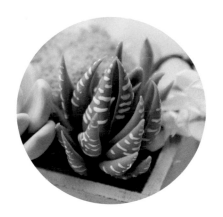

6 先以一球F黏土量墊底。

9 側邊的樣子。請注意疊法是落在葉片與葉片的中間。

POINT

堆疊葉片時,可將部分小葉片放在最外層,並將部分大葉片放在最內層,依此方法堆疊出的十二之卷會更生動喲!

How to make

白蔓蓮（缺水型）

Orostachys Furusei

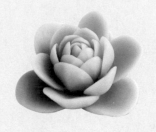

葉片大小＆分量參考	
層次	黏土量／葉片數
第一層（內層）	A×3
第二層	B×3
第三層	C×3
第四層	E×3
第五層	E×3
第六層	E×3
第七層	F×3
第八層（外層）	F×3

調色參考
樹脂黏土2l ＋深綠色黏土B ＋深藍色黏土B

Start

1 搓出水滴形（偏短胖）後，以手壓扁。

2 第一層至第五層要放指關節壓凹。

3 壓凹後的葉片要翻至背面，以食指及拇指將背部隆起。

4 以步驟1至3相同作法完成所有葉片。

5 將所有葉片剪平。

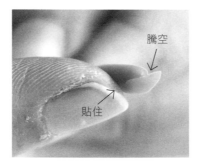

騰空
貼住

6 以C土量包覆牙籤作莖，長度約2cm。如圖將第一層的第一片葉片貼在莖上。

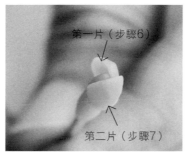

第一片（步驟6）
第二片（步驟7）

7 第一層第二片如圖貼上。

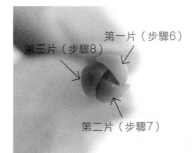

第三片（步驟8）
第一片（步驟6）
第二片（步驟7）

8 第一層第三片如圖貼上。

9 接著貼第二層，盡量貼在第一層的兩葉兩葉中間，接下來至第五層的貼法都一樣。
POINT 都是包覆前一層葉片喲！直直地貼才會呈現包心狀。

10 第六層開始將葉片以45°貼，讓整株呈現張開狀。

How to make

黃麗

Swdum Adolphii

葉片大小 & 分量參考	
層次	黏土量／葉片數
第一層 （內層）	A×2
第二層	B×1 C×2
第三層	D×1 E×2
第四層	E×3
第五層	F×3
第六層 （外層）	F×3

調色參考
樹脂黏土2l ＋黃色黏土D ＋深綠色黏土0.5A

Start

1 搓出水滴形。（偏短）

2 將水滴形圓圓的一端捏尖。

84

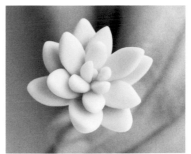

Clay with Plant

3 放在食指上微微壓扁。

6 將葉片下方剪平，便於沾快乾接著劑。

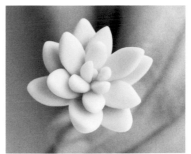

9 貼的位置盡量在葉片與葉片中間。

4 食指及大拇指輕輕將葉片背部隆起。

7 以步驟1至6相同作法完成所有葉片，並以C土量包覆牙籤作莖，長度約2cm。

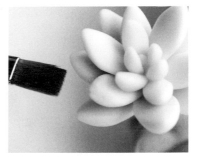

10 以紅色油畫顏料上色，作出暈開效果。

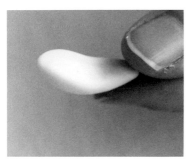

5 修飾葉尖成短尖形，並彎曲葉片。

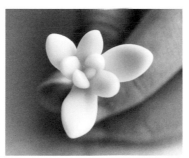

8 將第一層葉片對貼在莖上，接著隨意找第一層下方的三個位置貼第二層。其他層次貼法亦同。

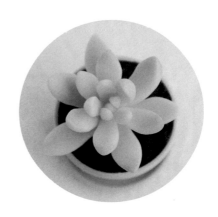

How to make

魯迪

Echeveria
lutea

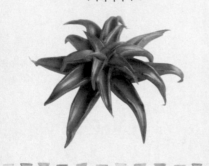

葉片大小＆分量參考	
層次	黏土量／葉片數
第一層（外層）	F×3片
第二層	F×3片
第三層	F×3片
第四層	E×3片
第五層	D×3片
第六層	B×1片・C×2片
第七層（內層）	A×1片

調色參考
樹脂黏土3l ＋ 綠色黏土G ＋ 黑色黏土E

Start

1 搓製超長水滴。

2 將葉片土放在白棒上，順著白棒的弧度壓出凹槽。

3 葉形完成。

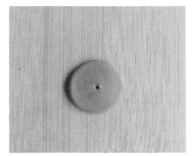

4 以E土量疊底，點出圓心。

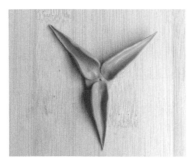

5 將第一層的葉片平均地擺放在距離圓心約1mm處（呈三角賓士形）。

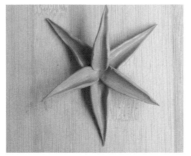

6 將第二層疊在第一層葉片與葉片中間，與圓心沒有距離。

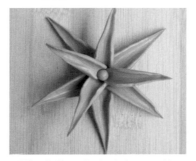

7 其他層依序往上疊，第三層疊完後，補一球B土在中間，避免塌陷。

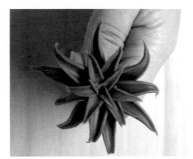

8 疊好後，調整部分葉片使其呈自然彎曲。

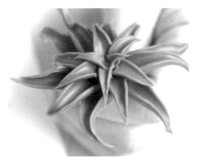

9 以筆沾綠色顏料，將葉片凹槽刷上顏色（範例使用牛頓油畫599號）。

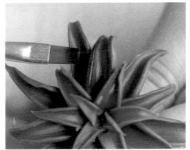

10 以筆沾紅色顏料，將葉緣刷上顏色（範例使用牛頓油畫478號）。

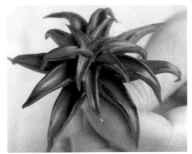

11 完成！

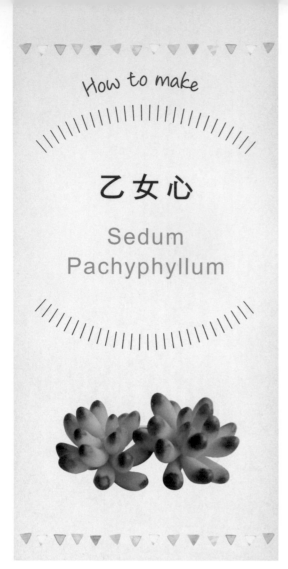

How to make

乙女心

Sedum Pachyphyllum

調色參考

樹脂黏土2l＋綠色黏土F

葉片大小＆分量參考

黏土量／葉片數

D×12

C×2

B×2

A×1

Start

1 搓出水滴形（偏短胖）。

2 將水滴形胖胖處塑型，像是香蕉的形狀。

3 微微彎曲。

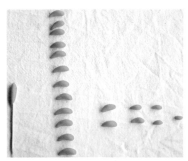

4 以步驟1至3相同作法完成所有葉片,並以C土量包覆牙籤作莖,長度約2cm。

5 將葉片下方剪平,便於沾取快乾接著劑。

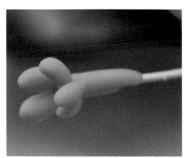

6 將葉片由小葉開始貼於莖上,以直貼法見縫就貼。

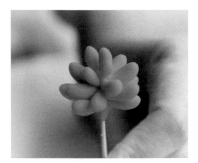

7 貼好完成圖。

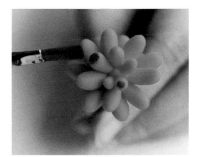

8 頂端以紅色油畫顏料上色,需暈開。

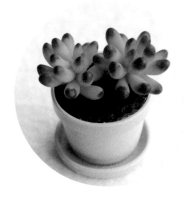

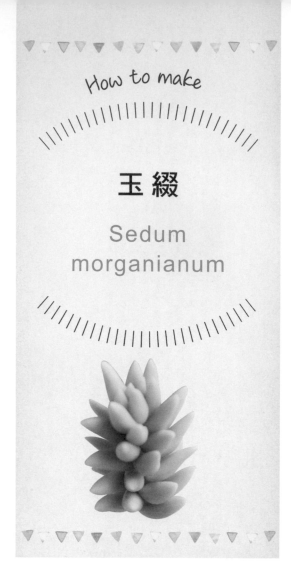

How to make

玉綴

Sedum
morganianum

葉片大小＆分量參考	
層次	黏土量／葉片數
第一層	A×1片・B×1片 C×1片・D×2片
其他層合計	F×20片

調色參考
樹脂黏土（2I＋H） ＋鑽石土G＋綠色黏土D

Start

1 搓長水滴。

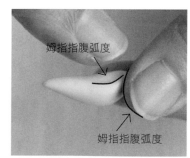

姆指指腹弧度

姆指指腹弧度

2 將長水滴的圓端順著姆指
指腹的弧度，作出曲線。

3 將尾端再搓尖。

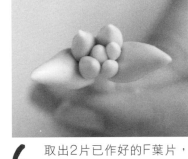

6 取出2片已作好的F葉片，沾膠對貼在莖上當第二層。

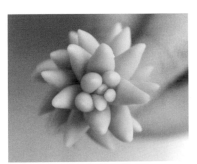

9 俯視圖。

4 取#22號鐵絲剪下10cm，以F土量包覆作成莖，長度約5至6cm。

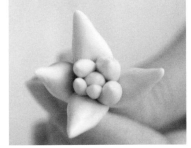

7 再取出2片F葉片，沾膠貼在第二層葉片與葉片中間的下方，當第三層。

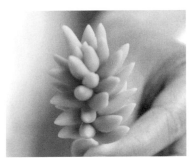

10 側視圖。

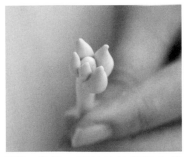

5 將第一層葉片沾膠貼在莖上，圍成一圈。

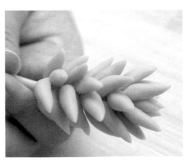

8 其他層作法亦同。

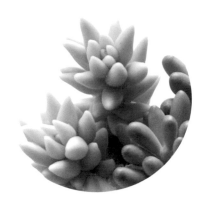

開心玩黏土！MARUGO彩色多肉植物日記2：

懶人派經典多肉植物&盆組小花園

作　　者／丸子（MARUGO）
攝　　影／袁綺
發 行 人／詹慶和
總 編 輯／蔡麗玲
執行編輯／陳姿伶
編　　輯／蔡毓玲·劉蕙寧·黃璟安·白宜平·李佳穎
執行美編／周盈汝
美術編輯／陳麗娜·韓欣恬
出 版 者／Elegant-Boutique新手作
發 行 者／悅智文化事業有限公司 郵政劃撥帳號／19452608
戶　　名／悅智文化事業有限公司
地　　址／220新北市板橋區板新路206號3樓
網　　址／www.elegantbooks.com.tw
電子郵件／elegant.books@msa.hinet.net
電　　話／(02)8952-4078
傳　　真／(02)8952-4084

2016年6月初版一刷　定價350元

經銷／高見文化行銷股份有限公司
地址／新北市樹林區佳園路二段70-1號
電話／0800-055-365　　傳真／(02)2668-6220

國家圖書館出版品預行編目(CIP)資料

開心玩黏土!MARUGO彩色多肉植物日記. 2：懶人
派經典多肉植物&盆組小花園 / 丸子(MARUGO)著.
-- 初版. -- 新北市：新手作出版：悅智文化發行,
2016.06
　面；　公分. -- (趣.手藝；64)
ISBN 978-986-92735-8-9(平裝)

1.泥工遊玩 2.黏土

999.6　　　　　　　　　　　　　　105008262

★特別感謝
台中好事空間提供場地拍攝
（台中市西區精誠八街10巷4號）
楞子手作提供陶盆協助拍攝

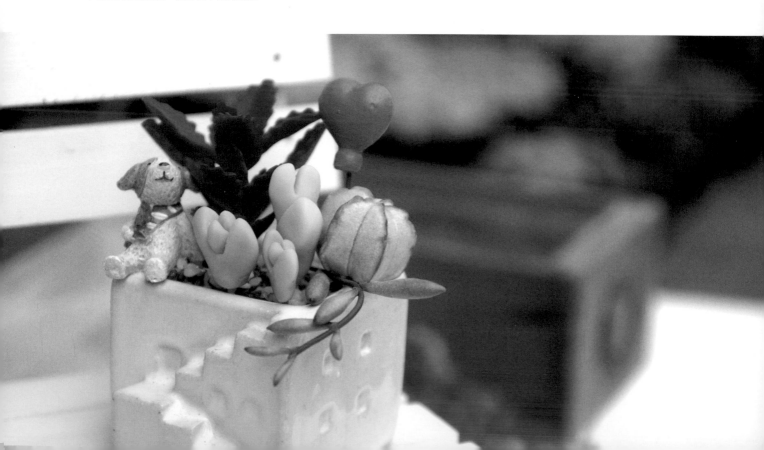

Clay
with
Plant

Clay

with

Plant